中国画入门·浅绛山水

俞祖德　著

上海书画出版社

目　录

山里人家……………………………… 4

松溪图……………………………… 6

碧嶂飞瀑……………………………… 8

清溪秀峰……………………………… 10

嘉陵江畔……………………………… 12

瑞雪兆丰年……………………………… 14

黄山烟云……………………………… 16

夏凉图……………………………… 18

清明……………………………… 20

寒江雪月………………………………

山水行………………………………

明秀山色………………………………

蜀山行………………………………

黄山烟云………………………………

层峦叠嶂………………………………

幽居………………………………

作品示范……………………………… 36—

前　言

　　中国画的传承，其实是一种程式的接续，凡山水、花鸟、人物皆有模式范本可依，以此入手，可先得其形再入其道。此为基石，高楼大厦皆由此而起。

　　中国画的学习过程往往是从临摹作开端的，就初学者而言，这是一种易把握又见效的学习方法：其一，可以较快地熟悉所绘物体的造型形象；其二，可以学习技法掌握方法。由此，此举对日后的进一步深入学习大有裨益。

　　学习方法既已确定，范本的选择亦不可随意而为，虽历代有不少精品佳构，然初学者并不易把握，究其原因，皆由于不明作画的先后顺序而不得要领。鉴于此，本社选编了这套《中国画入门》丛书，每一册以一个题材为主，解析一种技法，由简入繁，由浅入深，由局部到整体分成若干个教程，循序渐进。一则可使初学者一步一步地熟悉技法，掌握技法，二则可以举一反三，触类旁通，达到更高境界。

　　这套书的作者都是在各自的领域里有所建树的名画家，他们从事创作，对教育也颇有心得，以他们的经验和富于表现力的技法演示以及科学的教学设计与安排，读者一定会从中受益的。

　　本册为《中国画入门·浅绛山水》。为便于广大初学者掌握表现浅绛山水的绘画技巧，本书以小写意画法作为入手，采用步骤图的形式，详尽地介绍了表现程序和技法手段。

　　在学习过程中，初学者除了按书中的要求练习外，更应多多地深入生活，做一些必要的写生，以利于增强理解，将对象表现得更生动自然，更艺术化。

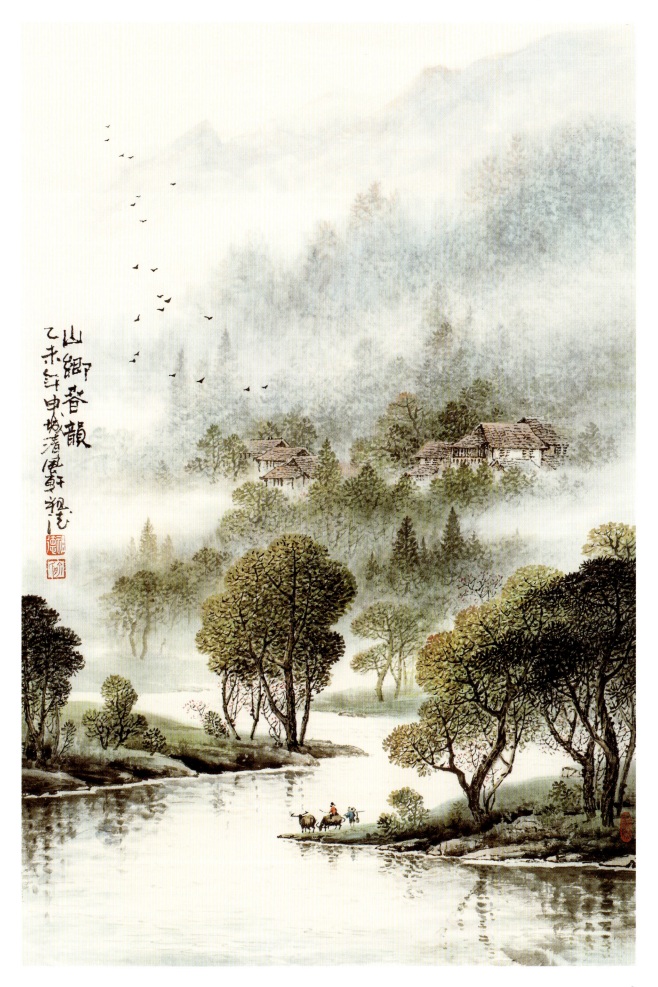

山鄉香韻
乙未年申坡清風軒程海

3

一

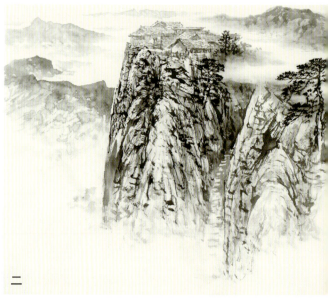

二

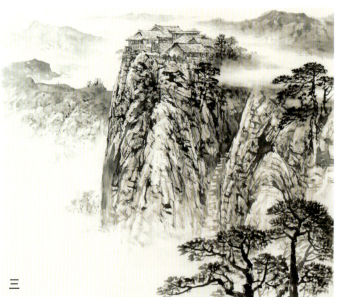

三

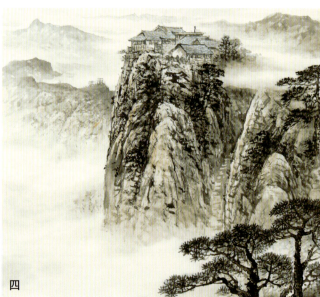

四

山里人家

一、先勾画房子的轮廓及峭壁与山峰，重点在勾皴方法上，用笔须有力，挥洒自如。用墨要有浓淡变化，远近有别。

二、画出中景，用淡墨染出峭壁的厚度与明暗，再画岩壁上的树。

三、画近景中的树一般是先干后枝，由枝及叶。

四、运用烘染营造气氛，在淡墨中加赭石染出山体和树干，再在烘染色中加入花青染出树和山体的阴影及房顶。

五、通过反复烘染达到空间距离感，可使画面显得生动又得气韵。落款、钤印。

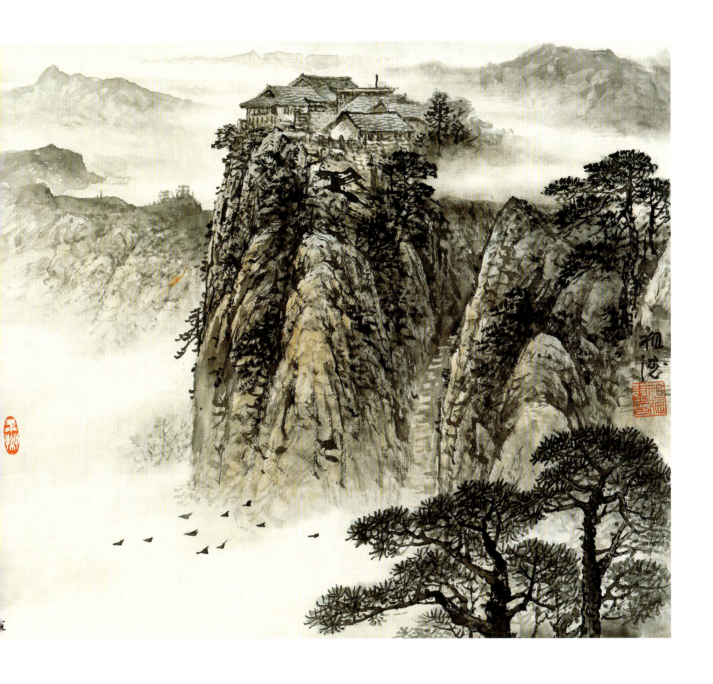

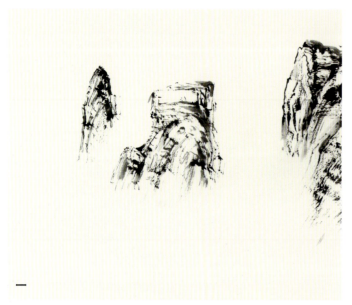
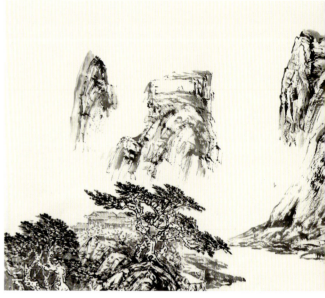
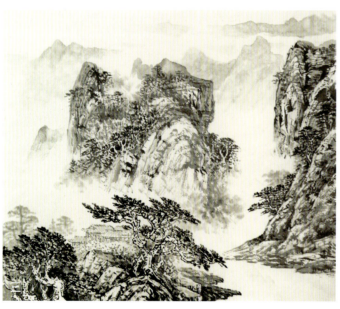
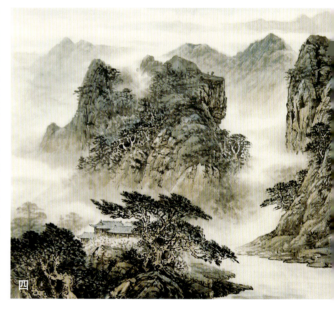

松溪图

一、表现自然界的景象，即使只有一山一石，同样要注意突出重点。可用中侧锋勾皴山石，用墨须有浓有淡。

二、运用对比及衬托手法，可避免平淡无奇。画出近处的岩石与树，以中锋为宜，用笔注意干湿、浓淡、虚实的变化。

三、顺势画出山上的树，树要画得参差不齐、错落有致，如此可以增加山的活力。

四、赭石色中加入花青顺石纹和树干染色，再用花青加赭石画山峰和树叶，反复烘染，颜色宜淡不宜浓。

五、经过反复烘染直至满意，再画楼宇、舟船及水纹。落款、钤印。

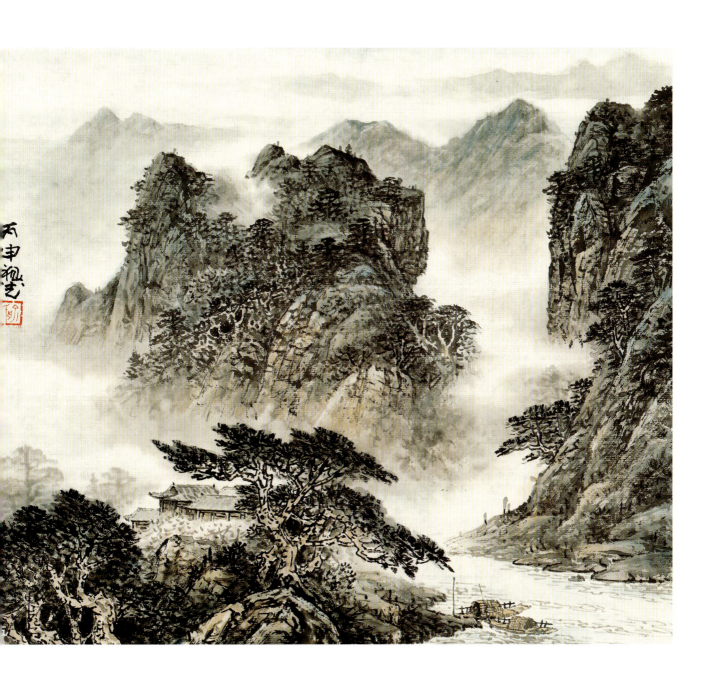

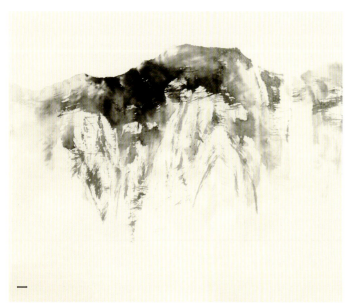

一

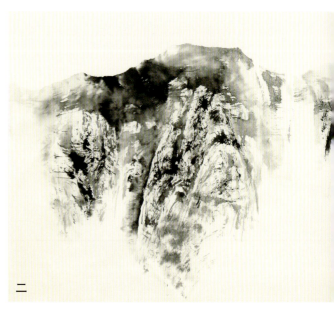

二

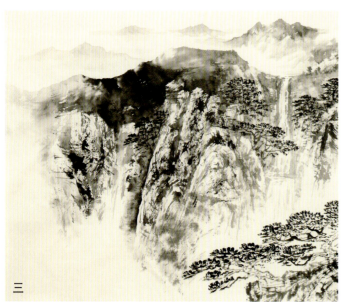

三

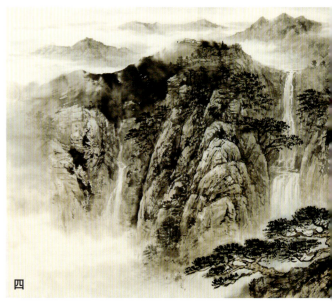

四

碧嶂飞瀑

一、在山水画中布局是一个极为重要的课题，布局又称构图或章法。首先画出峭壁和峰峦，注意浓淡虚实关系。

二、着重在勾皴上，用笔有力，虚实有致，画面生动有趣，聚散自如。

三、在笔墨上何为实处？即笔墨严谨繁聚而浓重的地方。所谓虚处，即笔墨疏散简略而清淡的地方。

四、染色要注意浓淡，不宜平涂，最好是要看得见笔触，可以增加画面的意境和空间感。

五、将纸全部润湿，用极淡的墨色渲染天空及云层，以达到空间距离感的效果。落款、钤印。

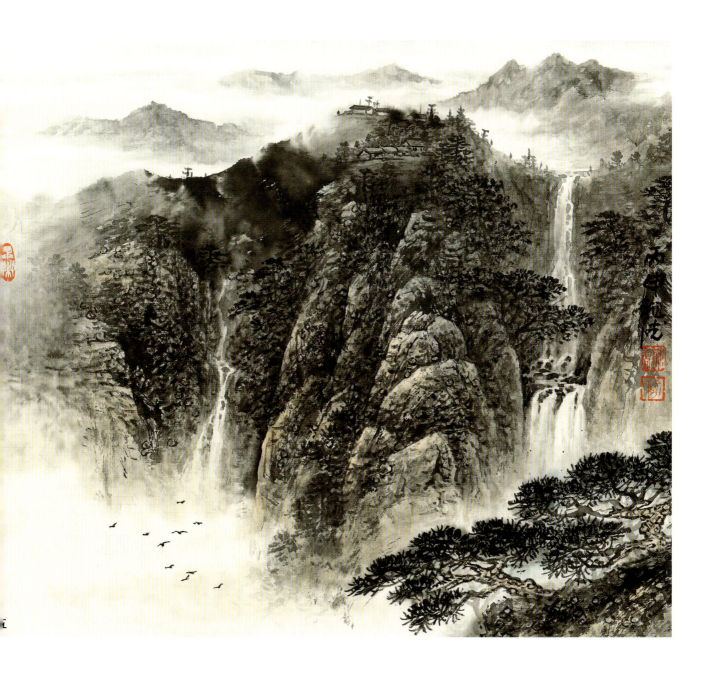

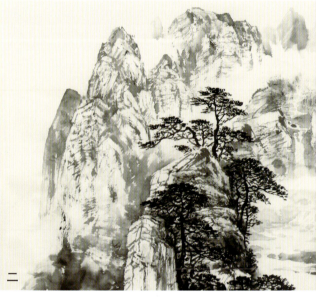

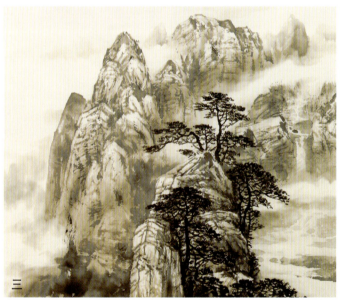

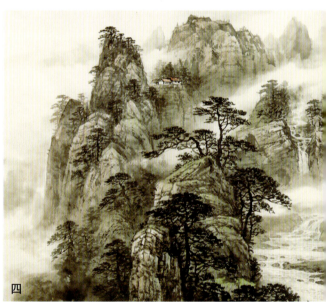

清溪秀峰

　　一、先用浓淡墨色画出近景的石壁，再将中景山峰按远近层次用浓淡墨色加以勾皴，主要体现远近虚实、聚散疏密及干湿变化。

　　二、画出飞瀑流水，再画近景树丛，用笔要有韵律，画面显得错落有致，疏密得当。

　　三、用淡墨烘染山石，分出前后，画面才能有深度。

　　四、在中景山峰上加点树丛，显得由远至近、虚实相间、干湿相宜，增加画面的可视性。

　　五、用淡墨加淡色烘染，突出山石的前后关系，再作部分调整。落款、钤印。

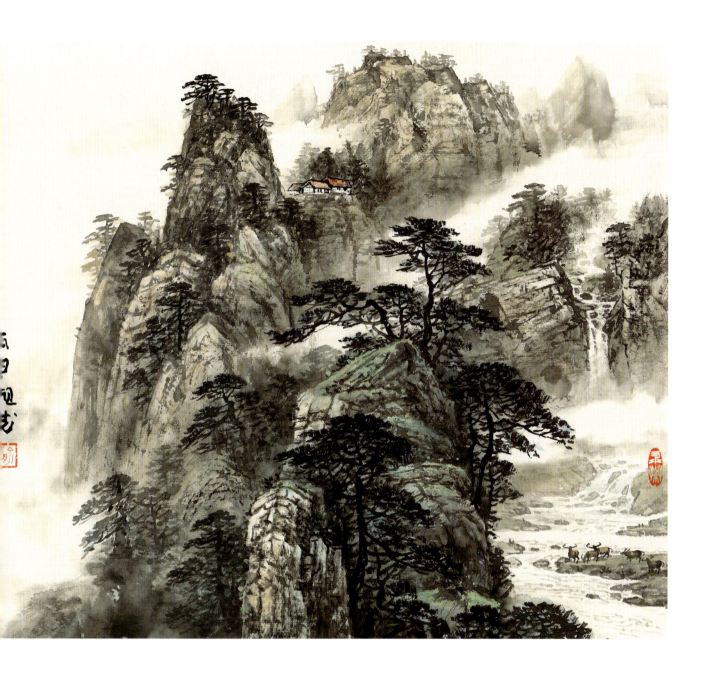

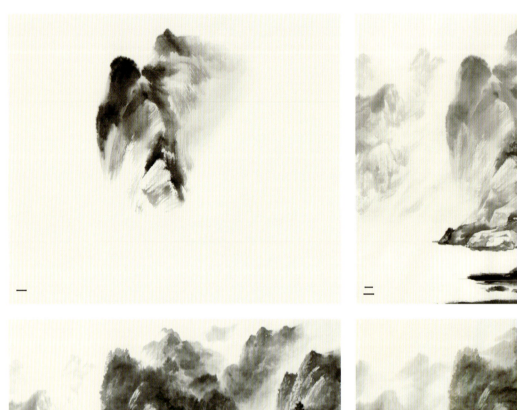

一

二

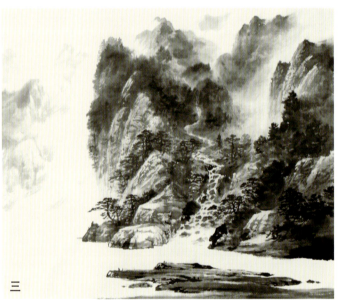

三

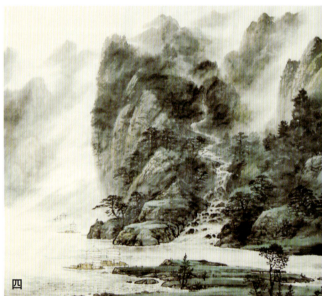

四

嘉陵江畔

一、用大笔快速画出山峰的走势，注意局部黑白灰的关系，要显得苍润。

二、再画中景及近景，运用粗犷的水墨做到远近分明错落有致，让画面富有灵气。

三、画山石、峰峦着重在勾皴上，用笔要苍劲有力，顿挫自如，注意山石之间以及与树丛之间的变化，注意先石后树的顺序。

四、烘染，营造气氛，调整画面。

五、反复多次烘染，可以增加画面的质感与完整性。落款、钤印。

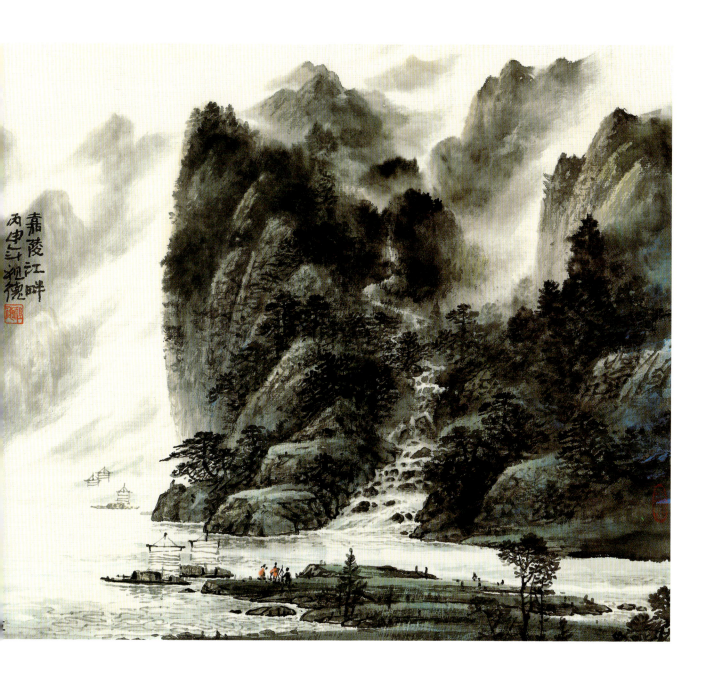

嘉陵江畔
丙申之夏湘德

一

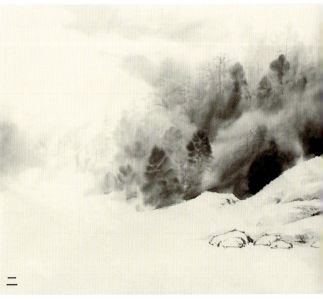

二

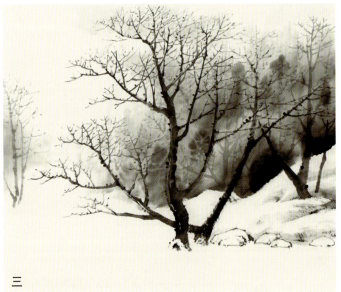

三

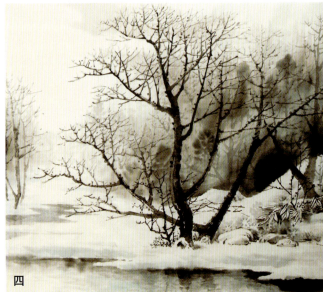

四

瑞雪兆丰年

一、在空旷弥漫的云雾中略露雪地，用墨要有浓淡变化，逐步深远。

二、在墨未干时画上杂树，与远山的暗部融为一体，再画出近处的岩石。

三、画树先画枝，所谓树分四枝是画树的术语，要求表现树的前后左右关系，还要注意疏密、虚实、枯润等关系。

四、再画出水面的倒影，烘染出雪景的气氛。

五、添上马、鹿等小动物，增加画面的生动感，再加以调整，使得内容更加丰富。落款、钤印。

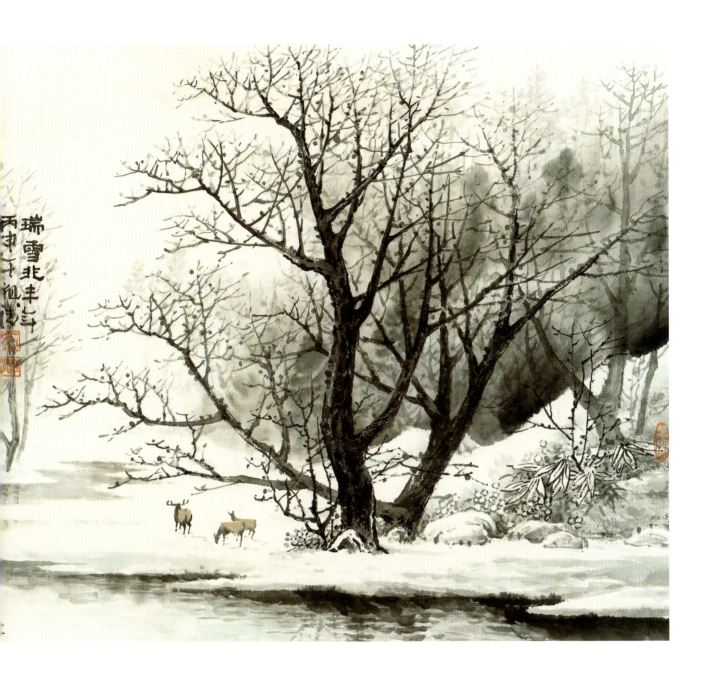

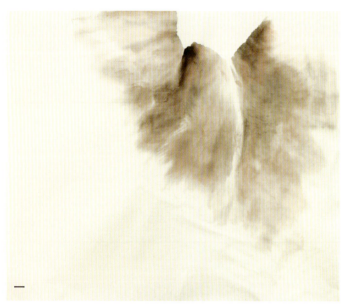

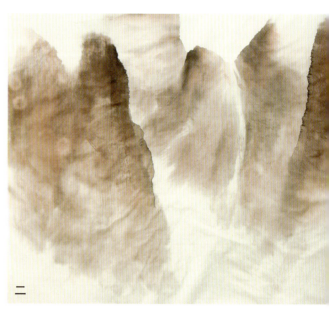

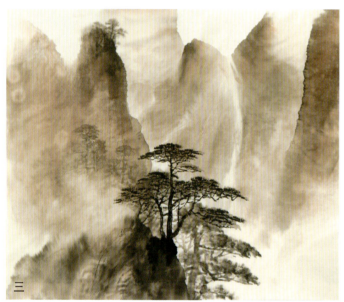

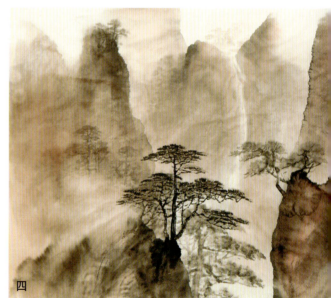

黄山烟云

一、画中跌宕起伏的山峦,有山外有山的感觉。用笔随意,但一定要干净利落。

二、用笔随意方显笔墨韵味,墨色与线浓重明晰为实,淡墨点染辉映为虚,此即虚实相生。

三、在画近景的过程中表现虚幻朦胧的气氛,把握墨色在水的作用下的扩散、放射、交融的状态,及时吹干。画树叶时一定要
意疏密及前后关系,主次要分明。

四、烘染要适度,加强画面的视觉效果。

五、与此同时寻找视觉的中心点,保留亮部以概括苍润的笔墨,着意刻画主体形象以实处理,前景更为突出,加强"烟云"之
果。落款、钤印。

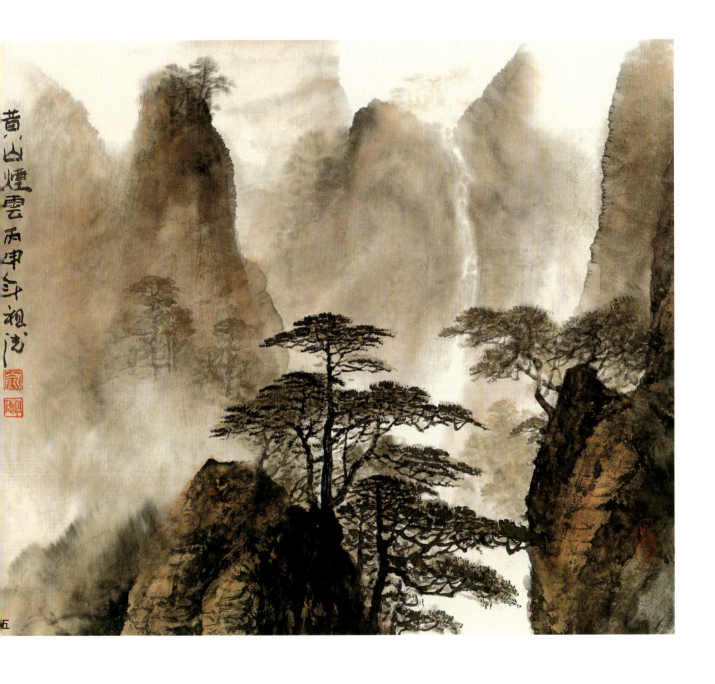

黄山煙雲丙申年祖德

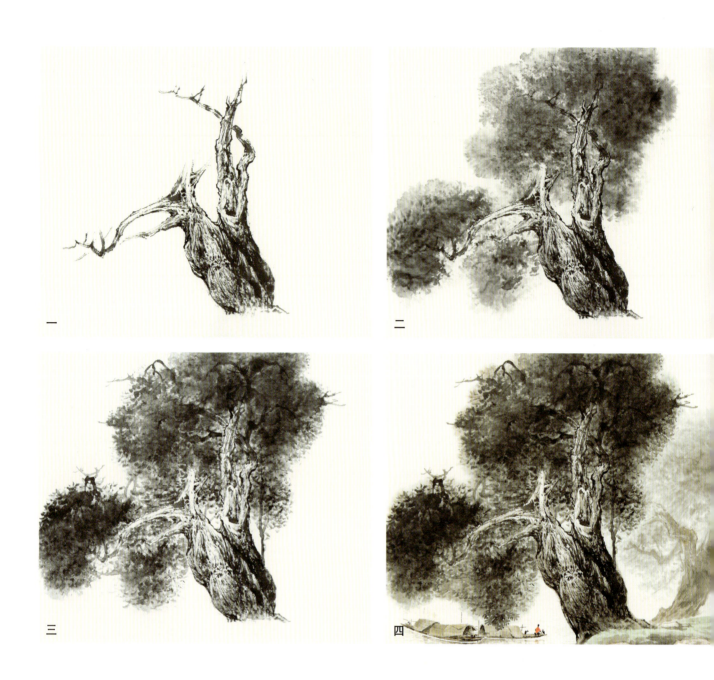

一

二

三

四

夏凉图

一、画树可用"枯笔""干笔""渴笔"等笔法，形象地概括各种用笔画在纸上所产生的墨色变化。树枝干形宜虬曲多姿。用干枯，缓急顿挫，一气呵成。

二、用淡墨点出树叶，用浓一点的墨再点一次，直到树冠初步成形。

三、用浓墨再点树叶至一定深度，注意要干净不可焦，再画树枝，令其更显苍老。

四、接下来画虚树、水库、渔舟，并着色。

五、用花青加墨烘染树叶，接着染水面，直到完美表达意境。落款、钤印。

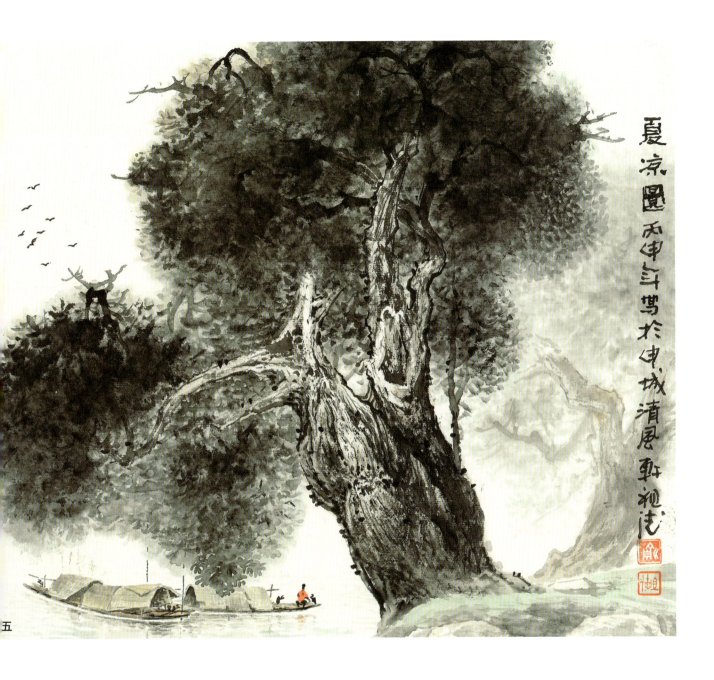

夏凉圖 丙申之秋寫於申城清風軒 祝濤

五

一

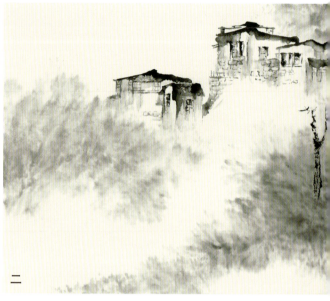

二

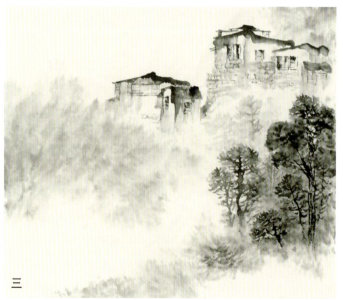

三

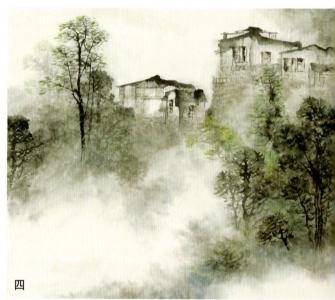

四

清明

一、用碎笔点杂树，根据构图设想点出虚实，先淡后浓。

二、画房屋要利用线与面的组合，使其疏密相间，错落有致，相互对比，彼此衬托，切不能平铺罗列。

三、画树先勾勒出所描绘树的主要枝干，用直笔中锋取势，显得有顿挫、笔型浑厚有力。点叶时要分浓淡、粗细、干湿、聚散多以中锋用笔由内而外由近至远、由浓到淡。

四、着色时以花青加黄点染树的上部，再用花青加赭石调墨画树的下部。

五、经过多次烘染达到一定的厚度及效果，然后点景。落款、钤印。

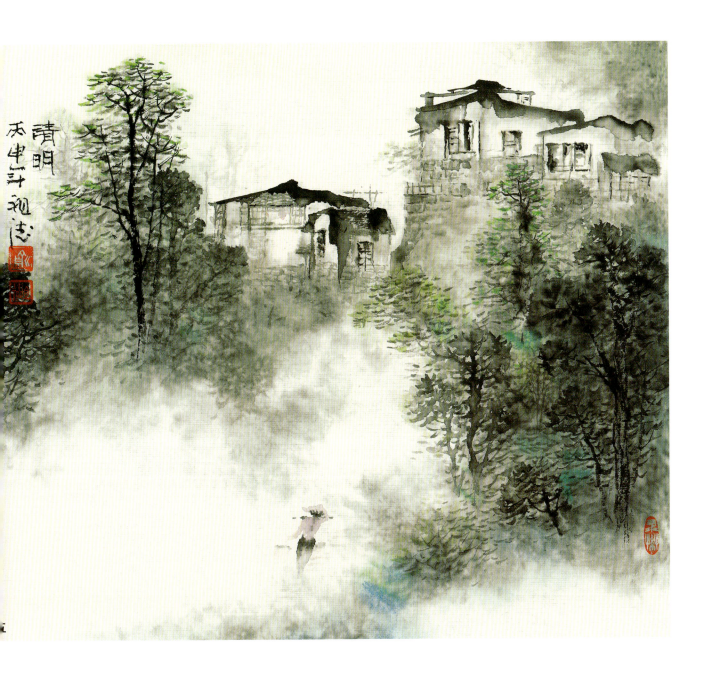

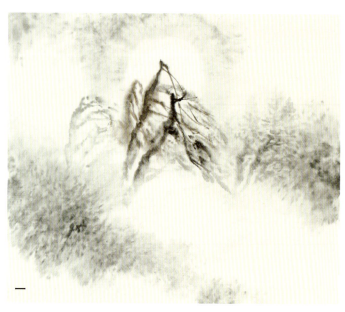

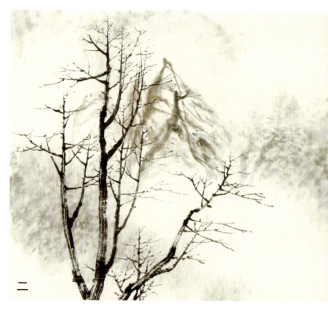

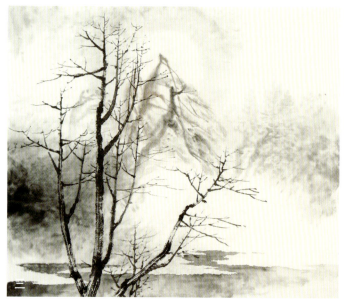

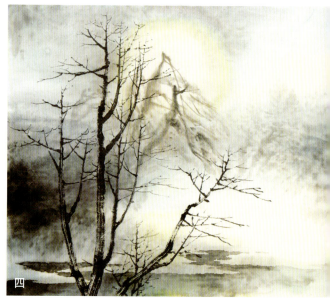

寒江雪月

一、用浓墨点染杂树叶，染出明月，注意要湿润。

二、趁着纸湿润之时用淡墨画出树干与树枝，慢慢浸润。

三、待纸干后再用浓墨画前景的树，树枝的参差穿插一定要清晰，疏密、浓淡、干湿、枯润也要形成对比。

四、染色烘染加强气氛的营造，画出寒江、雪夜的意境。

五、深入刻画加以完善，添加小鹿以增强画面的生气。落款、钤印。

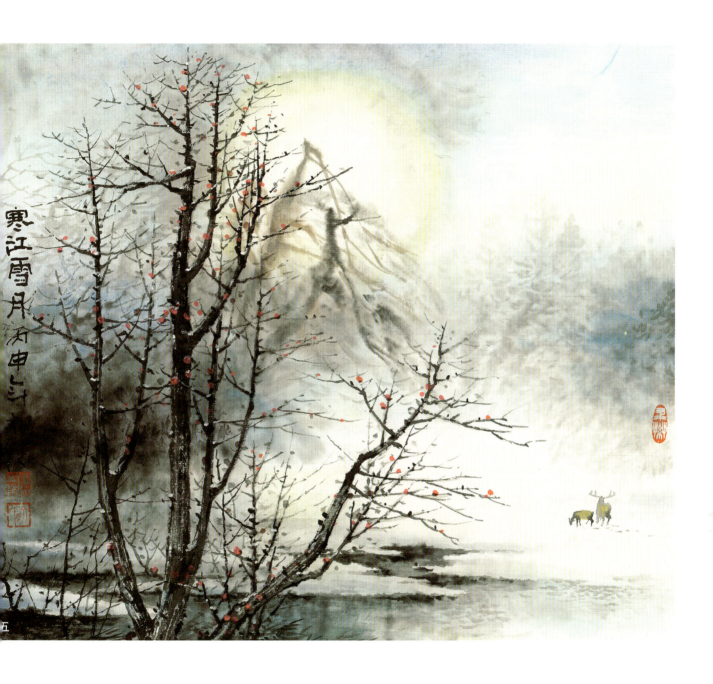

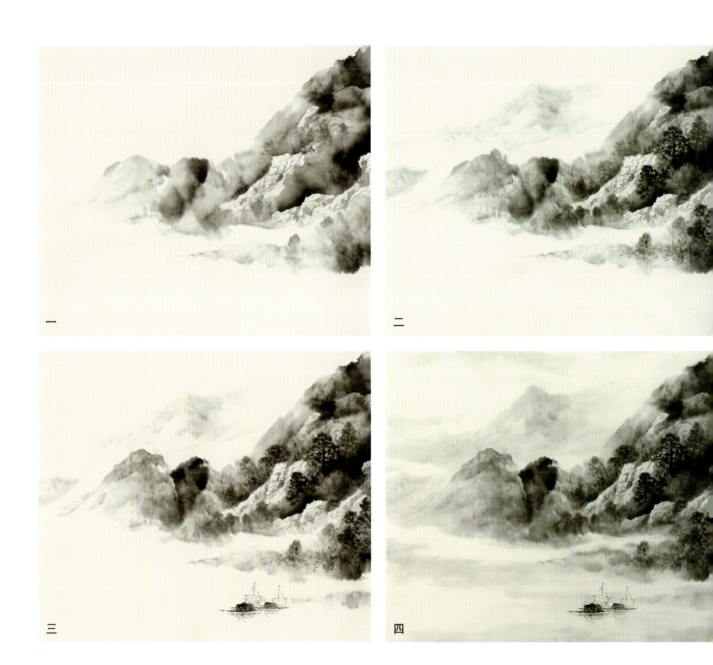

一

二

三

四

山水行

一、用大笔干净利落地画出主体山脉，笔中蘸墨要有变化，落纸后产生浓墨与淡墨相互浸润的效果，表现岩石的体感。

二、趁墨色未干，用浓墨画出山中的树和植被，令其自然浸化，达到意外的效果。

三、用淡墨画出远处的山峰，同时留出云的空间，画上舟船，感觉江河非常之辽阔。

四、烘染的关键在于笔墨浓淡和云与水的感觉，可湿染也可干染。

五、画面分为三段，云、山、水三重布局，层次上一定要突出景物的变化与意境。落款、钤印。

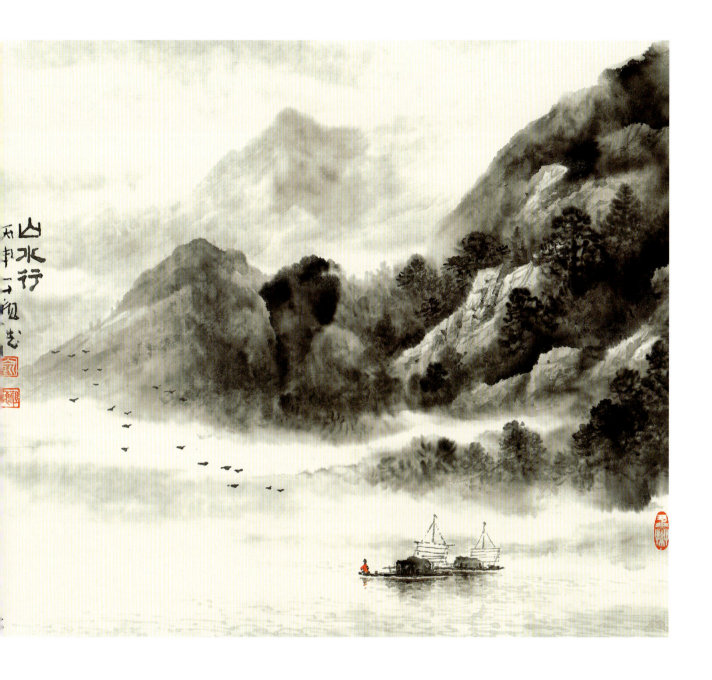

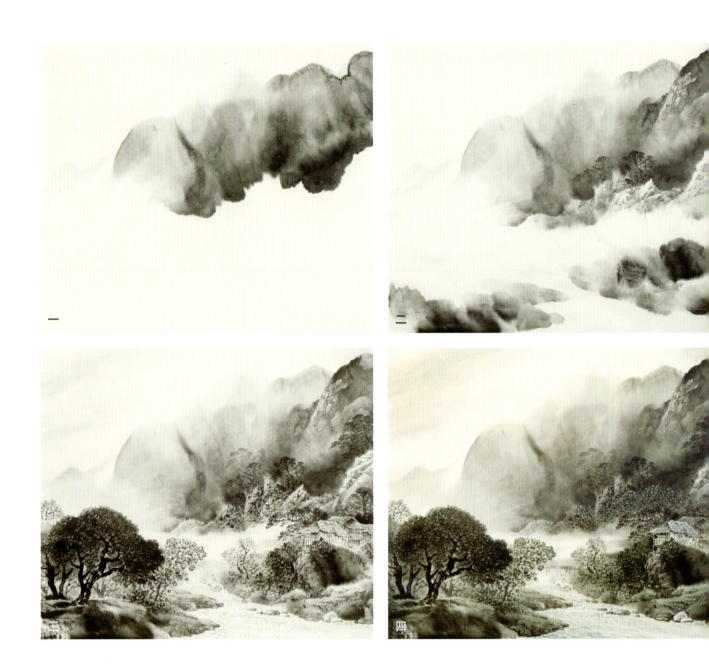

明秀山色

一、用大笔画出山峰，一定要有墨色的变化。

二、画出山中的岩石与河流，墨色相互碰撞会产生很好的效果。

三、根据墨色画出坡石的结构，再画树木房屋，留出云的空间，注意疏密聚散，虚实结合，要有变化和空灵感。

四、着色不要破坏墨的韵律，宜淡不宜浓。

五、用暖色调，让画面显得春光明媚。落款、钤印。

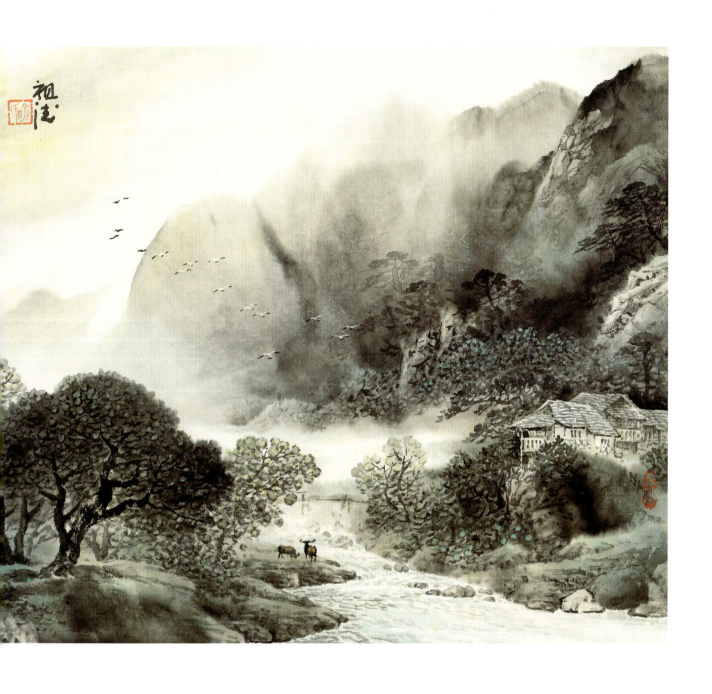

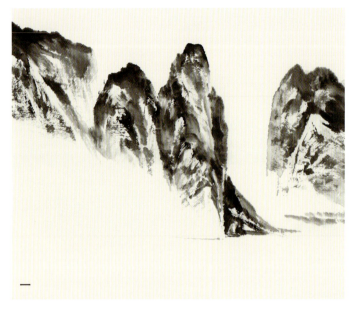

一

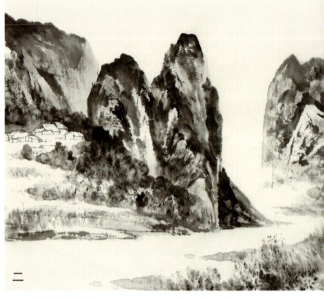

二

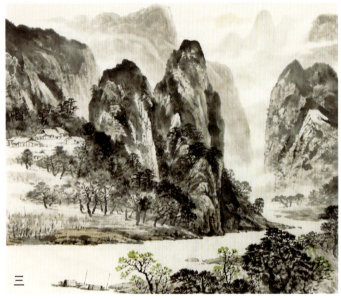

三

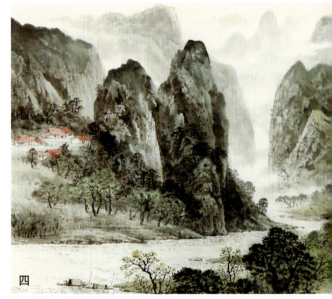

四

蜀山行

一、先用浓淡墨色画出中景山峰，再将中景山峰按远近层次用浓淡墨色加以勾皴。

二、在中景山坡间加点树丛，按照远近虚实、聚散疏密及干湿变化的方法去表现，随后画出房屋、近景、树丛及河滩。

三、勾出近景的树干，先枝后叶，要注意远处树的大效果，并勾出舟船和房屋。

四、用花青加藤黄加淡墨烘染出山坡和杂树，以花青烘染松柏，用砵磦染屋顶，注意色彩上的变化。

五、远处山峰用赭石加砵磦渲染，下部染花青加赭石色，树叶可染绿色。落款、钤印。

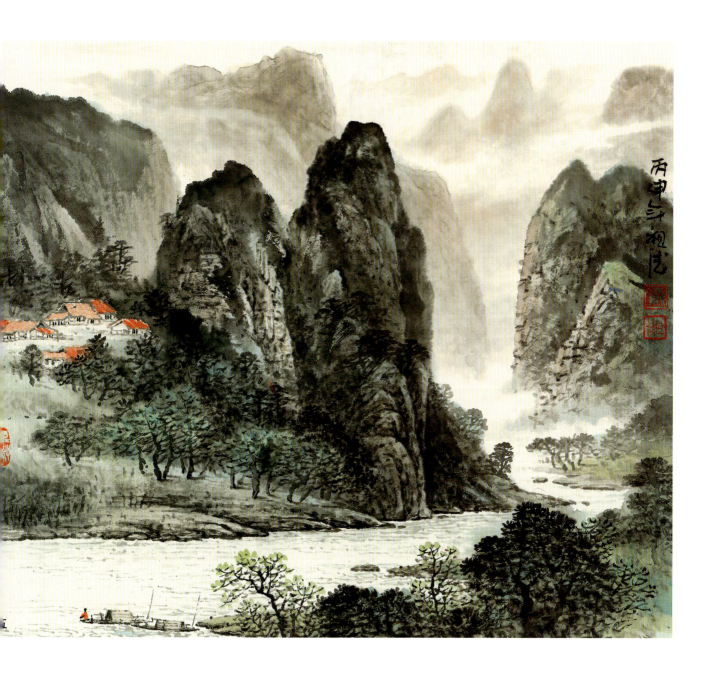

一

二

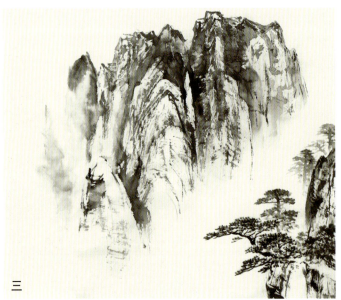

三

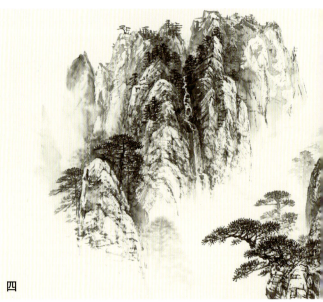

四

黄山烟云

一、先用浓淡墨色画出主峰的石壁，这种皴纹、明暗以及凹凸变化同时生发的表现手法，用笔以中锋带侧为宜。

二、用淡墨画出主峰山石的变化，一般勾与皴、皴与擦、擦与染同时用大写意的笔法一气呵成。

三、用笔勾出近景的崖石，用浓墨画出树丛的虚实、聚散疏密及干湿的变化。

四、顺势画出山上的树，左向下、右向上以增加山势，画出层次和厚度再画松针，注意加强表现山石树木之间的关系。

五、将山势及云雾染出层次和厚度，反复多次晕染直至满意，用色以花青和赭石为主，但不宜过多。落款、钤印。

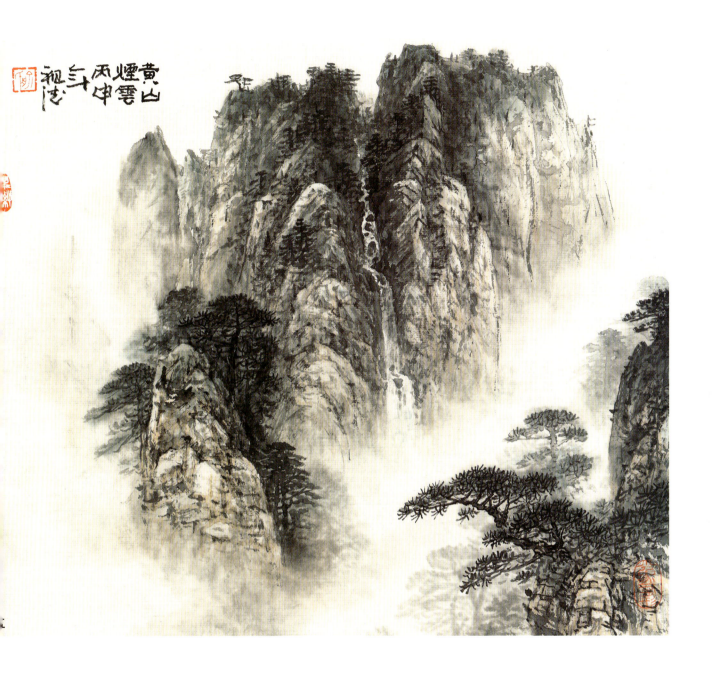

一

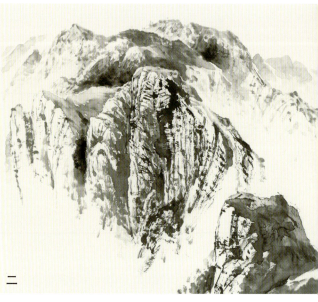

二

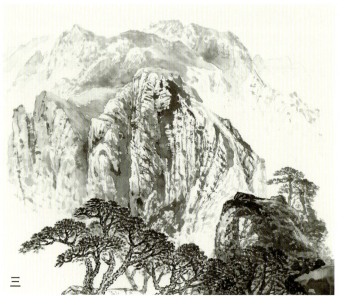

三

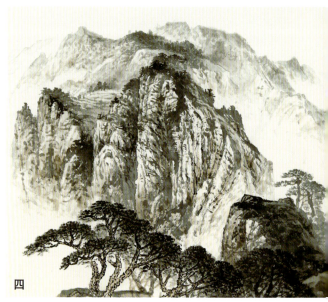

四

层峦叠嶂

一、画山石要把握结构，以横线、竖线、斜线表现山石的体积以及不同方向的面。

二、大山峻岭相互重叠交错，用墨应从中景的占大面积的山石轮廓画起，分出其前后关系。

三、近景的几棵树用树枝的疏密来表现前后关系，注意线的变化以及墨色的浓淡。

四、用淡墨染出山峰的前后关系，注意留白不要平涂。

五、烘染烟云要注意整体疏密浓淡及前后关系，需要在实践中慢慢领会。落款、钤印。

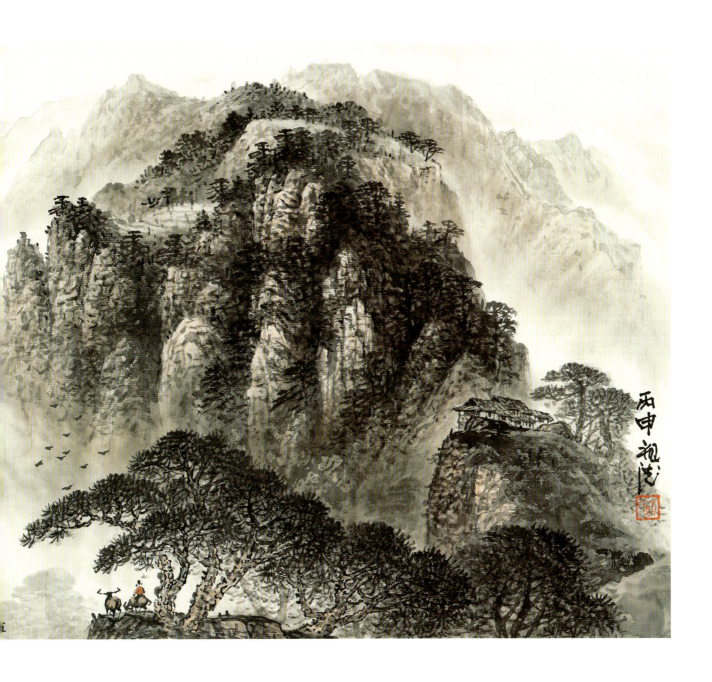

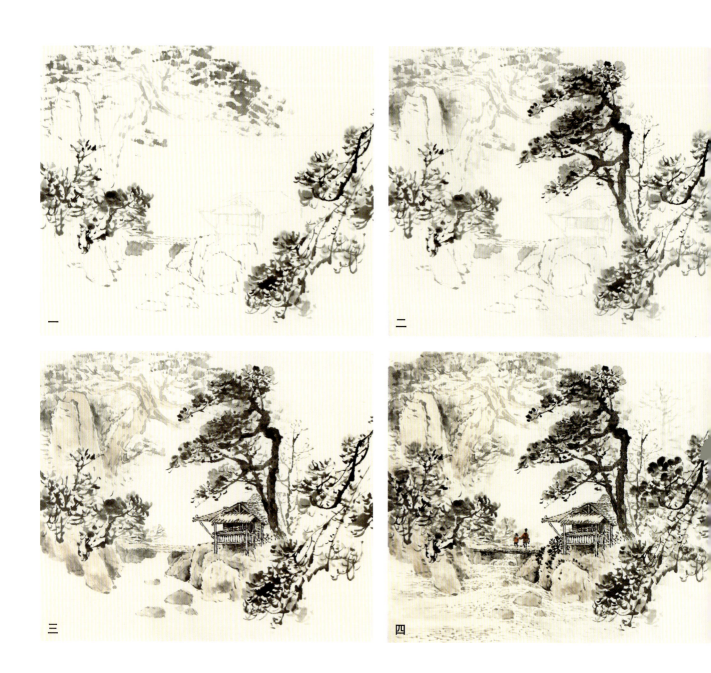

幽居

一、勾出岩石、房屋和小桥，再勾出近景的杂树，注意树干与其后面的山石房屋之间的衬托关系。

二、表现杂树丛林的规律，不外乎大小、高矮、前后层次以及疏密主次，要穿插交错、调和搭配、俯仰搭配。

三、用赭石加墨点染山石、树干，并勾勒出房屋结构。

四、用淡墨逐步烘染，同时画出水的流向以及人物的动态。

五、再用花青加墨烘染树叶，可多次烘染，让画面显得自然生动有内涵。落款、钤印。

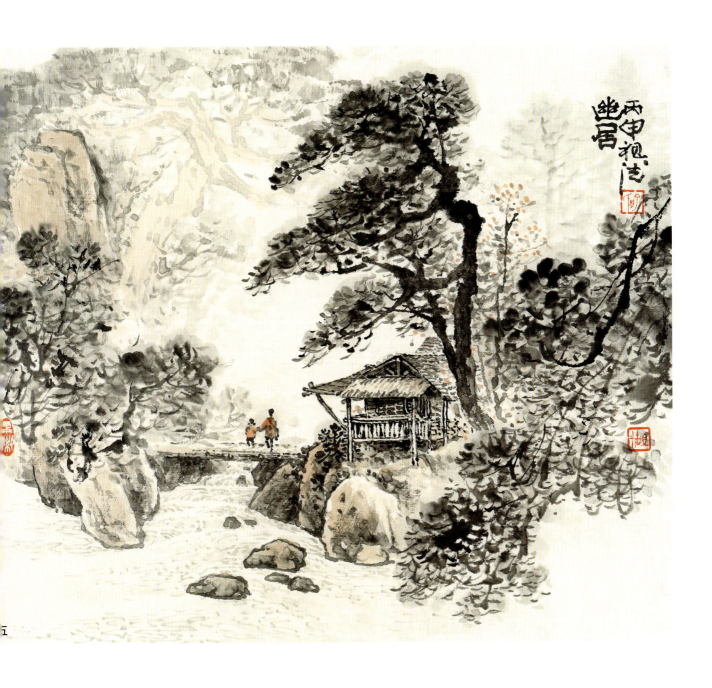

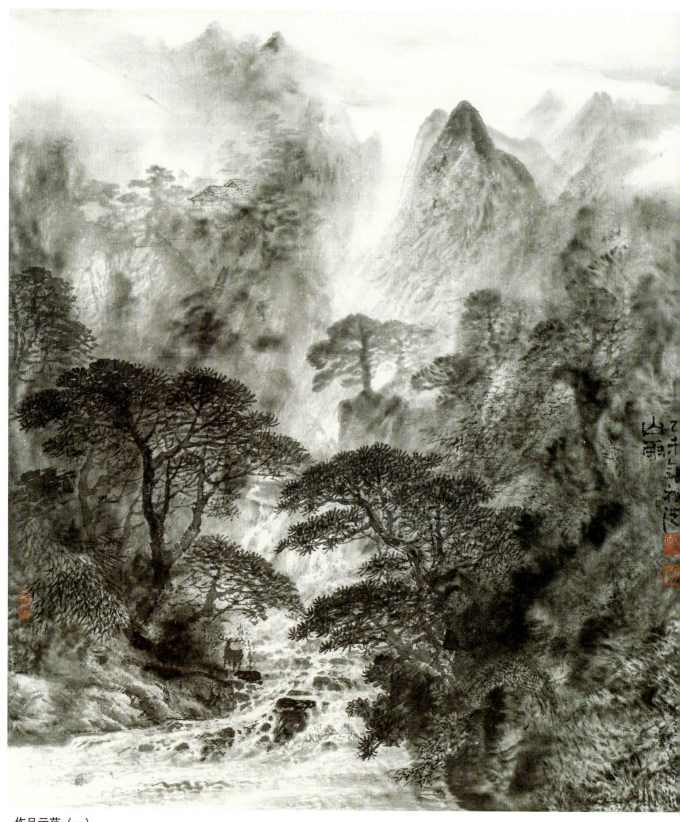

作品示范（一）

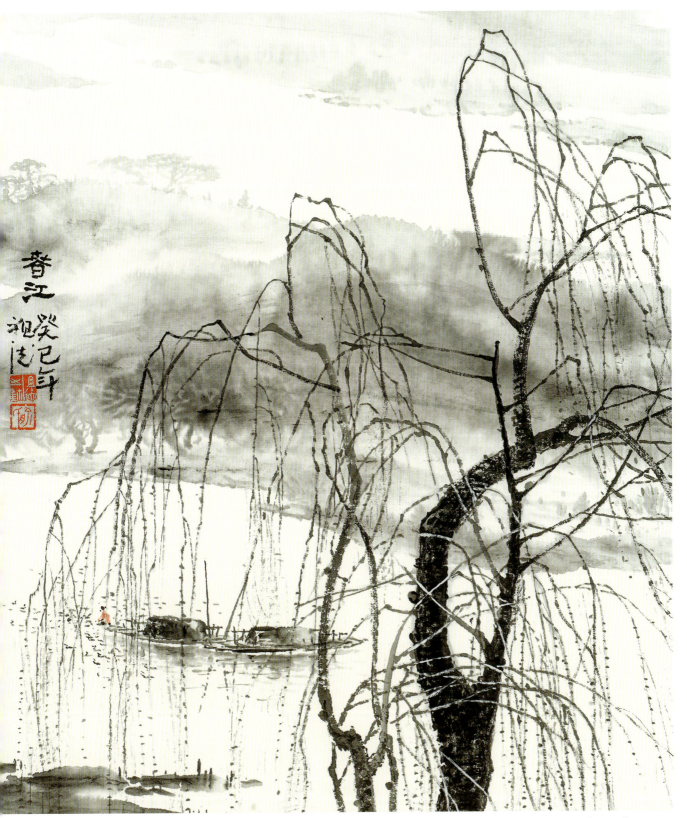

作品示范（二）

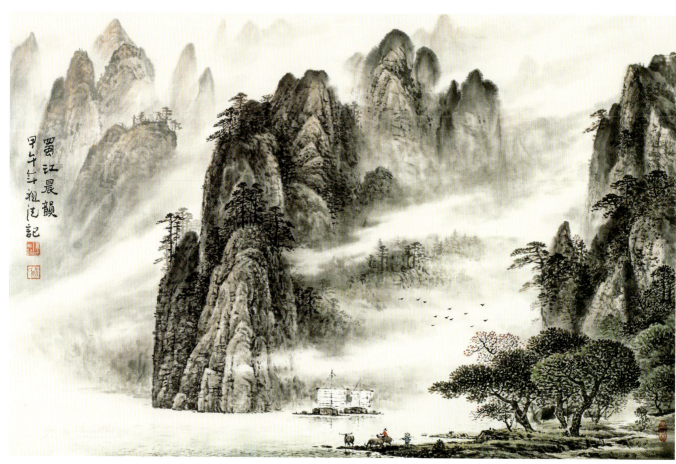

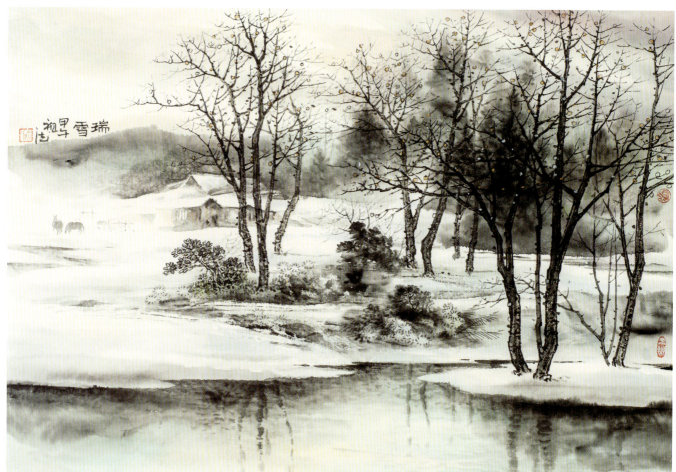

作品示范（三）（四）

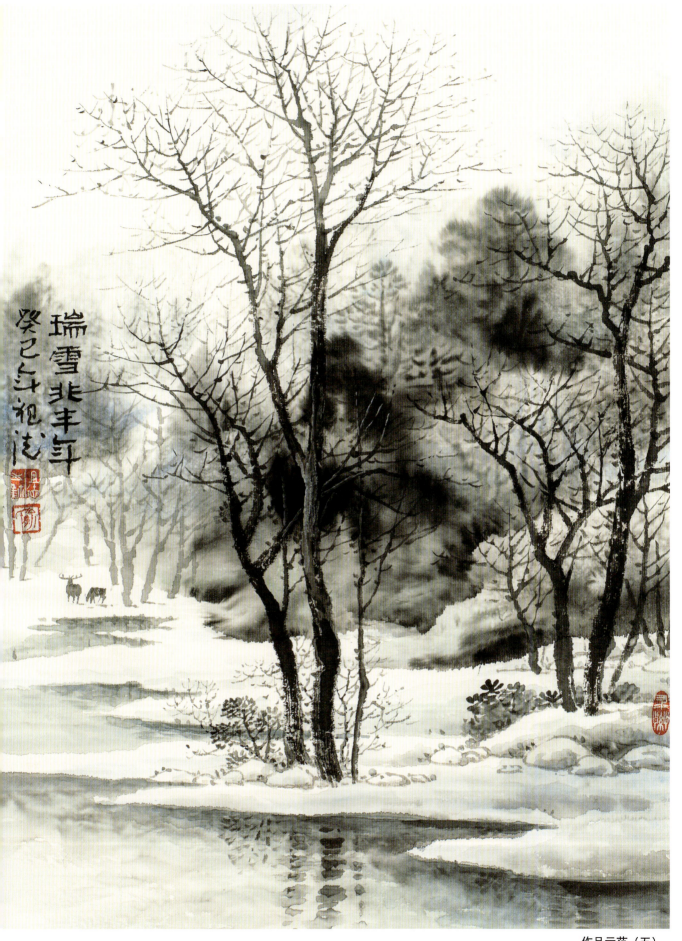

瑞雪兆丰年

癸巳斗祖法

作品示范（五）

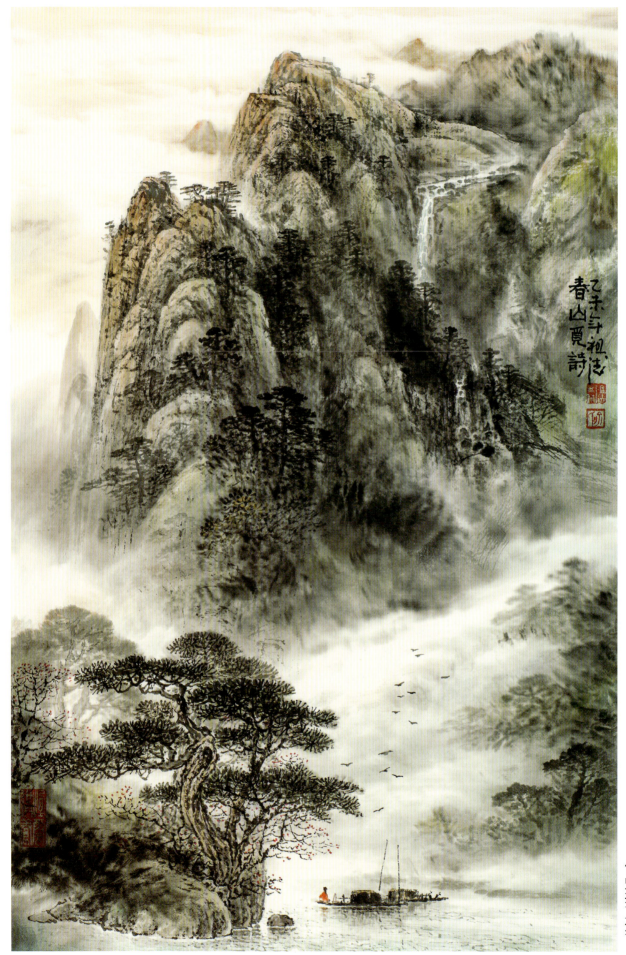

春山覓詩
乙未斗祖法

作品示范（六）

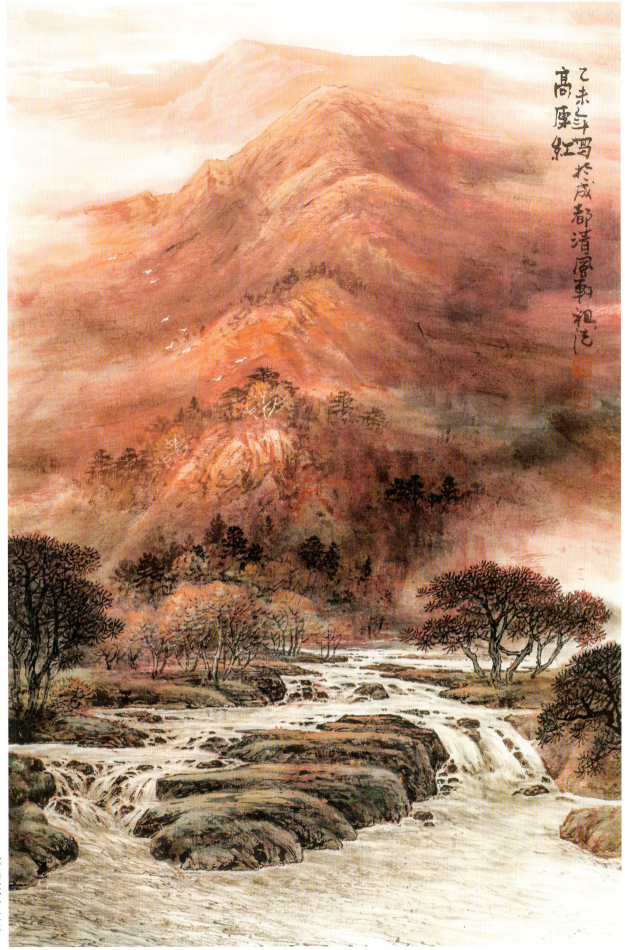

乙未年写於成都清风动祖庐

高原红

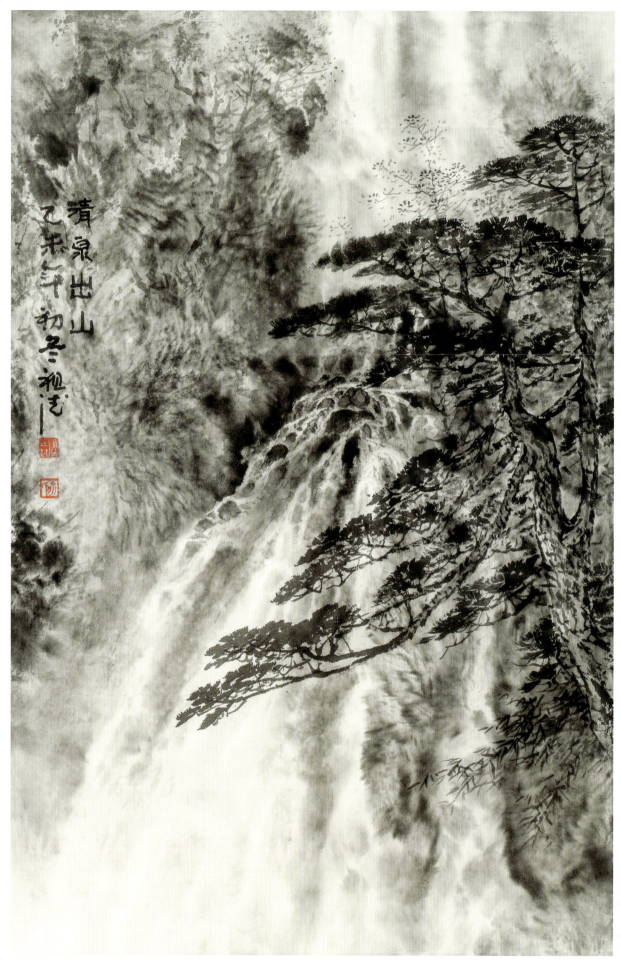

清泉出山
乙未年初冬祖光

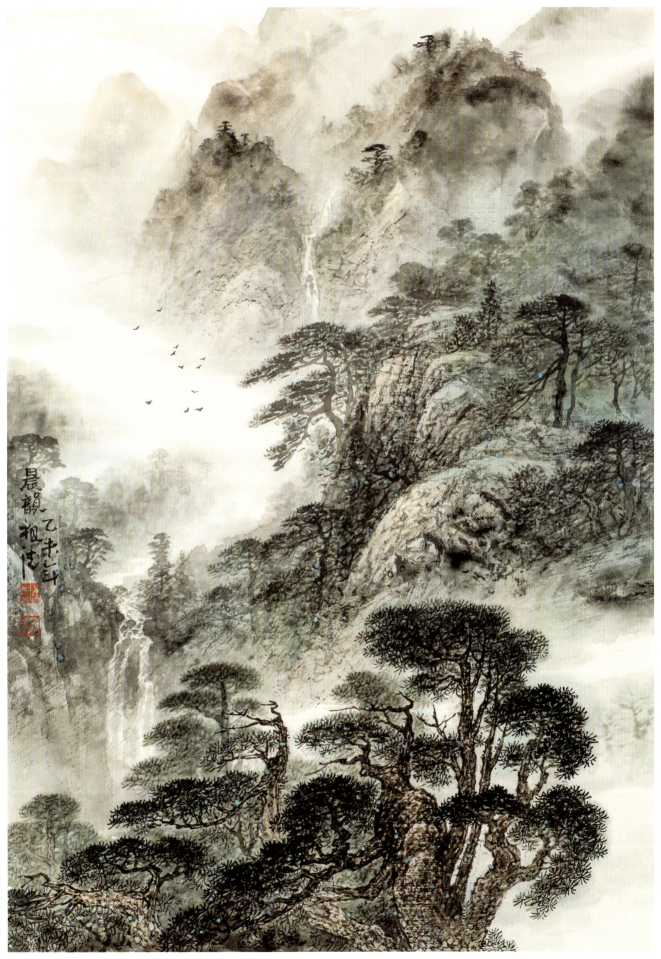

作品示范（九）

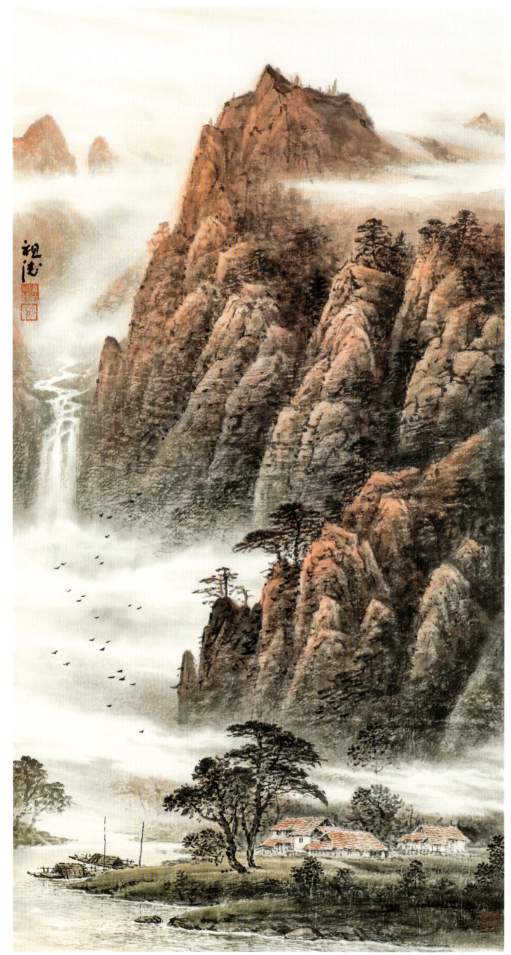

作品示范（一〇）

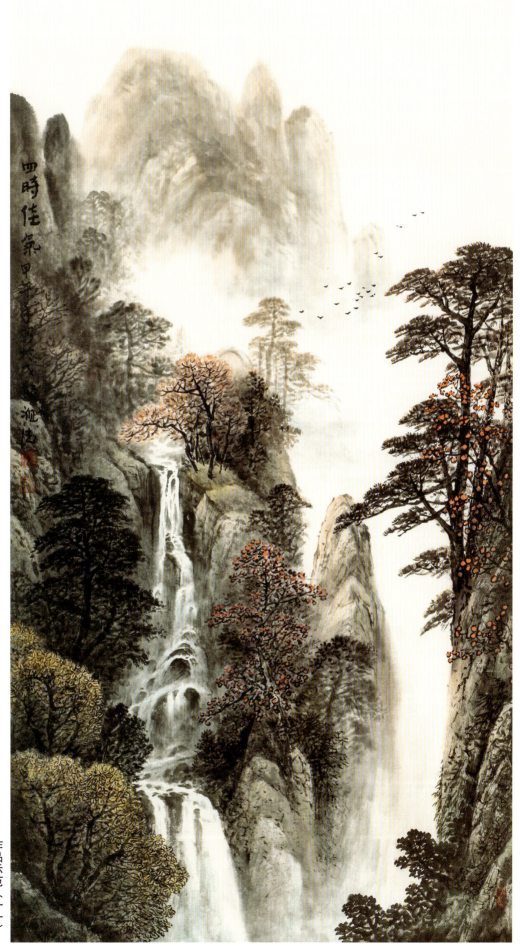

四時佳氣

作品示范（二）

图书在版编目(CIP)数据

浅绛山水/俞祖德著.--上海:上海书画出版社,2016.8
(中国画入门)
ISBN 978-7-5479-1309-3

Ⅰ.①浅… Ⅱ.①俞… Ⅲ.①山水画－国画技法Ⅳ.
①J212.26

中国版本图书馆CIP数据核字(2016)第167788号

中国画入门·浅绛山水

俞祖德 著

责任编辑	孙 扬
复 审	王 彬
封面设计	杨关麟
技术编辑	包赛明

出版发行	上 海 世 纪 出 版 集 团 上海书画出版社
地址	上海市延安西路593号 200050
网址	www.ewen.co
	www.shshuhua.com
E-mail	shcpph@163.com
制版	上海文高文化发展有限公司
印刷	苏州工业园区美柯乐制版印务有限责任公司
经销	各地新华书店
开本	889×1194 1/16
印张	3
版次	2016年8月第1版 2020年3月第5次印刷
印数	12,201-15,000

书号	ISBN 978-7-5479-1309-3
定价	**22.00元**

若有印刷、装订质量问题,请与承印厂联系